Shi

施

Yunxiang

云翔

山水画范图
青绿篇

施
云
翔

著

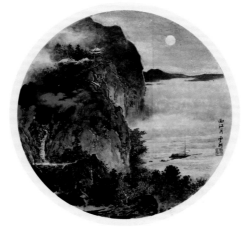

Landscape Painting Demonstration
Blue and Green

天津人民美术出版社

天津出版传媒集团

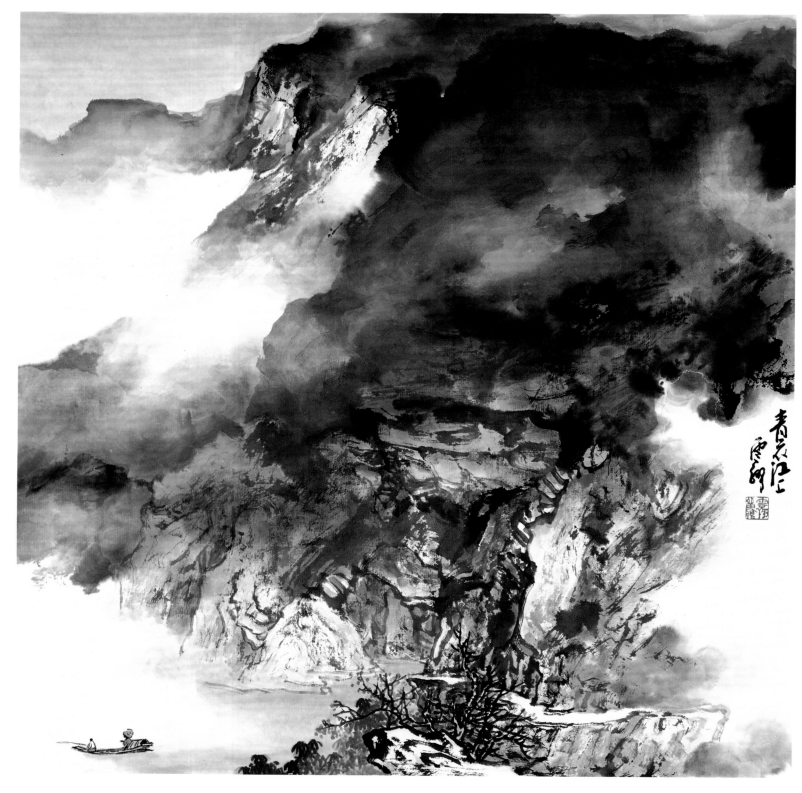

青衣江上　69cm×69cm

Shi Yunxiang Shanshuihua Fantu Qinglü Pian

图书在版编目（CIP）数据

　施云翔山水画范图. 青绿篇 / 施云翔著. —— 天津：
天津人民美术出版社，2019.10（2022.8重印）
　ISBN 978-7-5305-9290-8

　Ⅰ. ①施… Ⅱ. ①施… Ⅲ. ①山水画—国画技法—教
材 Ⅳ. ①J212.26

　中国版本图书馆CIP数据核字(2019)第196320号

天津人民美术出版社出版发行
天津市和平区马场道 150 号
邮编：300050　　　电话：(022)58352900
出版人：杨惠东　　网址：http://www.tjrm.cn
天津新华印务有限公司印刷　　　全国新华书店经销
2019 年 10 月第 1 版　　　2022 年 8 月第 4 次印刷
开本：787 毫米×1092 毫米 1/8　印张：5　印数：10001—14000

一、浅议中国画青绿山水的
 起源与发展

中国山水画的出现晚于人物画，元代以后，因文人的大力提倡，山水画逐渐成为中国画最重要的画科，其影响深远，流派众多，蔚为大观。追根溯源，早在秦汉时期，画砖上就出现了大量对山水形象的描绘。魏晋时期出现了山水画的萌芽，晋代画家顾恺之的传世名作《洛神赋》中有山水的描绘。

隋唐是中国山水画的成熟期，有确切的山水画作传世。隋代画家展子虔的传世名作《游春图》，以青绿山水成为史上最先成熟的山水画样式和独立画科。展子虔是青绿山水画的开派画家，被誉为"唐画之祖"。唐代有李思训、李昭道延续青绿山水画法，被晚明董其昌称

为"北宗山水之祖"。而唐代的吴道子、王维开创了水墨山水，被董其昌称为"南宗山水之祖"。独立意义的山水画也出现于这一时期。据史料记载，当时中国画家进行独立的山水画创作的有顾恺之、宗炳、王微、陆探微、展子虔、阎立本、李思训、李昭道、吴道子、王维、张璪、王墨等人。

山水画理论早于隋唐，起源于南北朝时期，由宗炳、王微创立。他们提出的理论、修养在山水画的起步阶段，似乎与创作实践之间存在着相当大的落差。因为，这个阶段（指南北朝）山水画的技术问题仍是有待解决的主要因素，包括对空间的认识、表达，对物象的概括、理

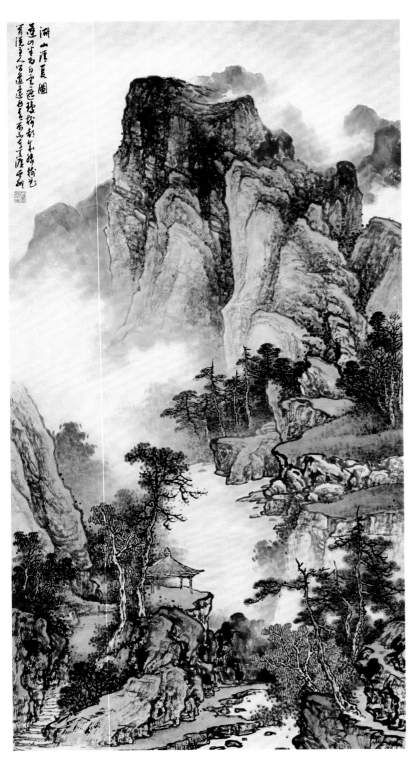

湖山清夏图　69cm×137cm

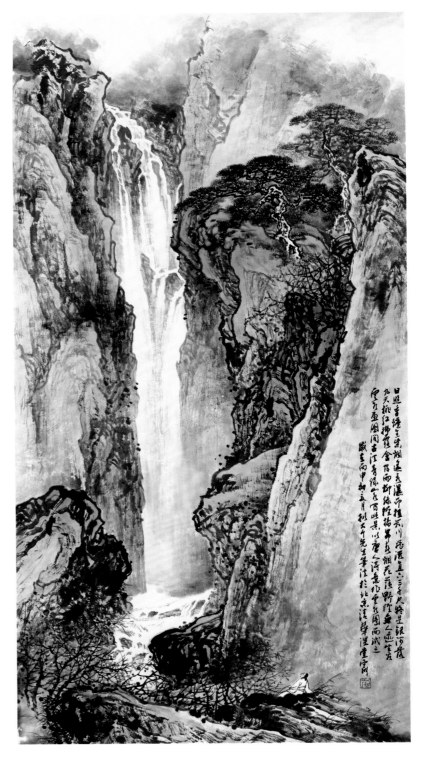

云影图　69cm×137cm

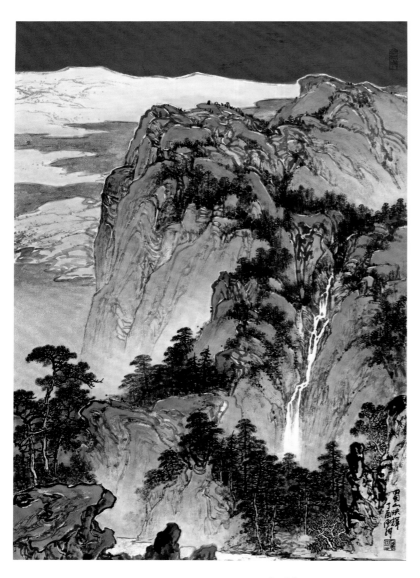

蜀山映辉　69cm×130cm

解和表现……正是经过了隋代和初唐的实践，才出现了相对完整的形态和丰富多样的风格，山水画理论也走过了一段探索和变革的路程。

唐代山水画理论，概括地讲，有两个方面的思考和表达。（一）从创作主体心理和创作实践的角度提出了"外师造化，中得心源"的山水画科画理的框架；（二）以史家之眼光和判断力对山水画早期的发展和当下的文化意识形态进行富有史学意义的评述。进入隋唐，山水画作为一个独立的门类和画科，开始在画史上占有重要位置。

青绿山水是唐代最典型的艺术形式，是盛唐时期社会意识形态的表征。以李思训为代表的金碧青绿山水样式，回应了这一时期人们对社会及人生辉煌向往的审美心理和诉求。而吴道子潇洒豁达的画风和气度，则体现了刚健而超迈的自由精神。王维内敛而沉静的气质，对应在辉煌的背后所具有的虔诚而沉思的人文态度。除了以上三人的努力使唐代山水画出现了相对完整的形态和丰富多样的风格外，山水画的理论在这个历史阶段也出现了新的形态和视角。

在隋唐，尤其是盛唐时期，无论是社会或画坛，都弥漫着一种自信和追求自由的精神。

唐代山水画科在绘画上呈现的饱满不仅体现出气势磅礴的盛唐气象，亦有庄严祥和的"庙堂"之气。盛唐的雍容、富丽、华贵、典雅的艺术风格和特点折射出那个时期的社会稳定和繁荣。在这种体现艺术上的自信和自由的意识形态中，奠定了山水画的精神基础。

五代是中国山水画发展的第一个高峰期，出现了荆浩、关仝、董源、巨然等山水画大家。这个时期的水墨山水画逐渐取代了装饰性很强的青绿重彩山水画，"笔墨"被逐渐推为山水精神的核心文化，并具有独立的审美价值。

宋代是院体绘画的高峰，其总体风格特征为富贵、工整、严谨，且多喜欢青绿工笔设色的艺术表现方式，青绿山水又被重新拾起来加以发展，是青绿山水画的又一重要发展期。这个时期的青绿山水画家主要有赵伯驹、赵伯骕、王希孟、赵佶、郭忠恕等人。王希孟为宋徽宗亲传弟子，传世作品《千里江山图卷》用笔精细，设色浓艳，光彩夺目，是中国传统青绿山水画的杰出作品，标志着青绿山水画的高峰。

元代专事青绿山水画创作的画家较少，以黄公望为首的元四家如王蒙、倪瓒、吴镇等人多以水墨山水画为主，兼工浅绛设色山水画。元代是文人画兴起的高峰。文人画不追求气势磅礴，而追求平和、淡雅、温润、冷逸、简远、清高的文人气息。这个时期的水墨、浅绛设色山水画占据了山水画坛的主流。

明代的吴门四家沈周、文徵明、唐寅、仇英等，多从事浅绛及水墨山水画创作，也偶有青绿山水画创作。明四家中唯有仇英对青绿山水画情有独钟，有许多传世的青绿山水佳作都出自仇英之手。仇英是明代杰出的青绿山水画家，被董其昌称为"赵伯驹后身"，认为"仇实父之青绿山水已达巅峰之境"。文徵明亦有青绿山水画作品问世，但他的青绿山水与前人迥异，是在水墨为骨的基础上，敷施青绿色，用色简淡，以小青绿设色法居多，画风清雅、光艳、明净，文气十足。

清代从事青绿山水的画家以袁江、袁耀父子较为突出。袁氏父子的青绿山水融入界画，工整、严谨，追宋人风骨，气象高古壮丽。此外，还有石涛、王翚、王鉴、王时敏，以及唐岱、华喦等也偶作青绿山水，且多以小青绿设色居多。

传统中国绘画从六朝逐步发展至唐代，以二李确立了青绿山水画的基本创作特色，在两宋之交前后形成大青绿山水、小青绿山水以及浅绛山水、水墨山水几个门类，元、明、清三朝各自发展、相互影响以迄今日。在传世的作品里，我们可以领略到金碧山水的辉煌、青绿山水的灿烂、浅绛山水的俊秀，以及水墨山水的清雅。

青绿重彩山水画至元代以后逐渐式微，从过去的主流转为非主流，直至近代大师张大千重振汉唐雄风，将青绿重彩山水发扬光大，尤其借鉴西方印象主义等手法，创造泼墨泼彩技法，开一代先河，立一代新风，对中国画的发展能走向世界有了更深远的意义。

二、青绿山水画设色步骤

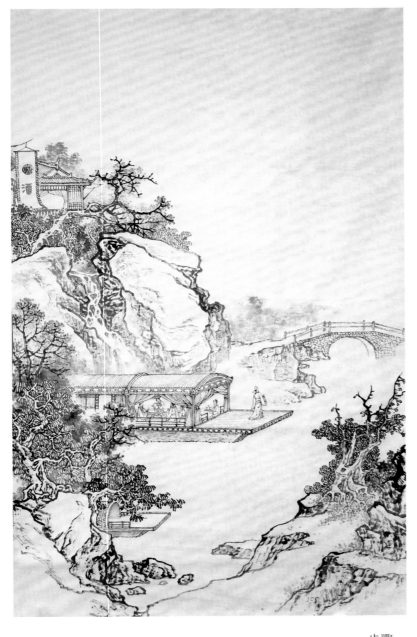

步骤一

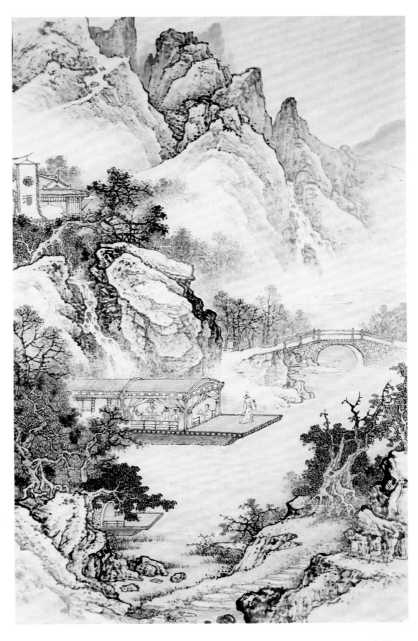

步骤二

　　步骤一：落笔前先思考画面的主次及构图虚实关系，古人讲骨法用笔，故行笔勾线应有骨力、有精神，以书法行笔之线条勾勒出山石、树木及房屋船只和近处的桥梁等实景。

　　步骤二：青绿山水重线条结构及形式美，书法用笔讲提按顿挫，中国画的线条讲"线形之美"和"线质之美"。线形即长、短、曲、直及刚柔的变化，线质即干、湿、浓、淡及虚实的变化，以此笔法勾勒出全图，再加以皴擦点染，完成墨稿。

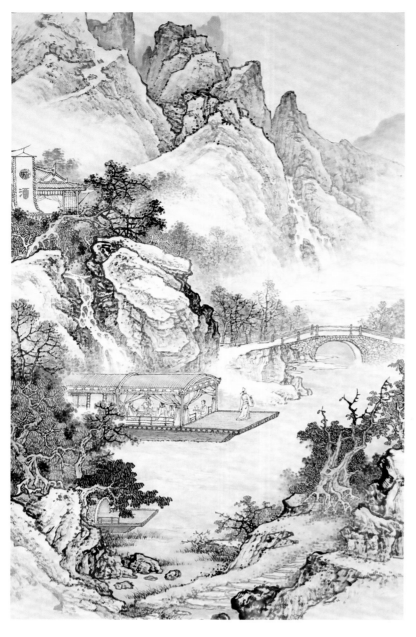

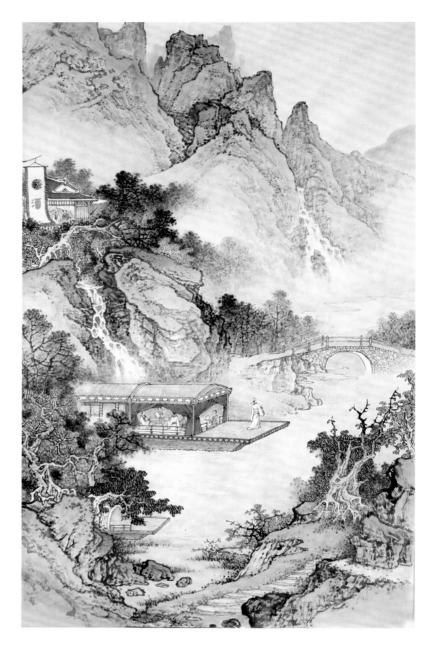

步骤三

步骤四

步骤三：墨稿完成之后，在上青绿色之前，须先用赭石打底，即在山石的石缝、坡脚处用浓赭石勾染一遍。树干也须先用赭石染一遍，树叶用花青渲染，夹叶可用墨绿渲染，秋叶可用土黄或朱磦点染。

步骤四：青绿山水用色，有石色和草色。所谓"石色"，是指石绿、石青等矿物质色彩。所谓"草色"，是指花青、藤黄等植物性色彩。因石色不透明，因此画青绿山水时须用草色打底，即待石山先前的赭石色干后，再用花青、藤黄、赭石调成的汁绿淡淡地染一遍，半干后再用石青和石绿罩染一遍即完成。

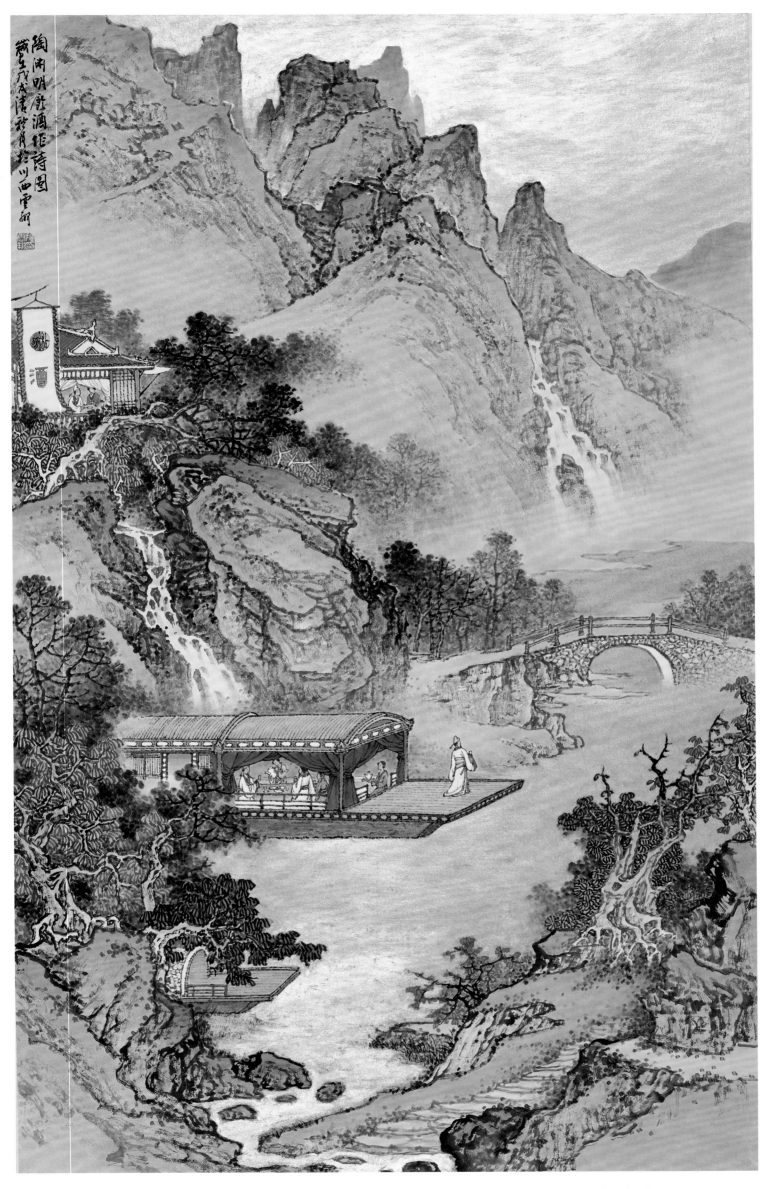

陶渊明饮酒作诗图　86cm×140cm

三、范图欣赏

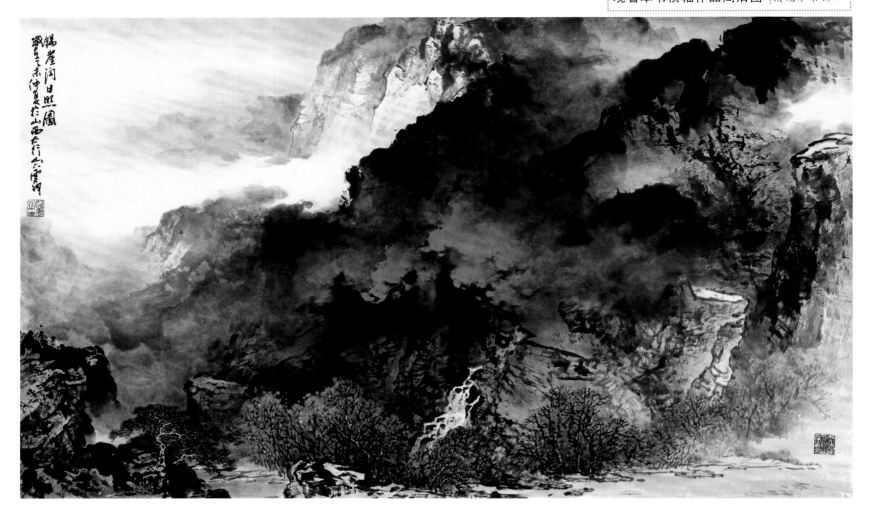

锡崖沟日照图　96cm×60cm

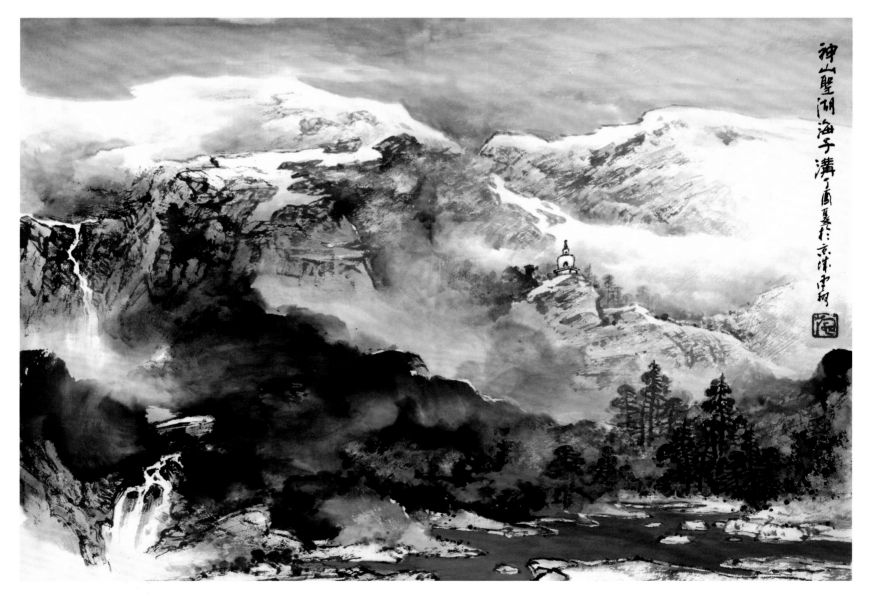

神山圣湖海子沟　96cm×60cm

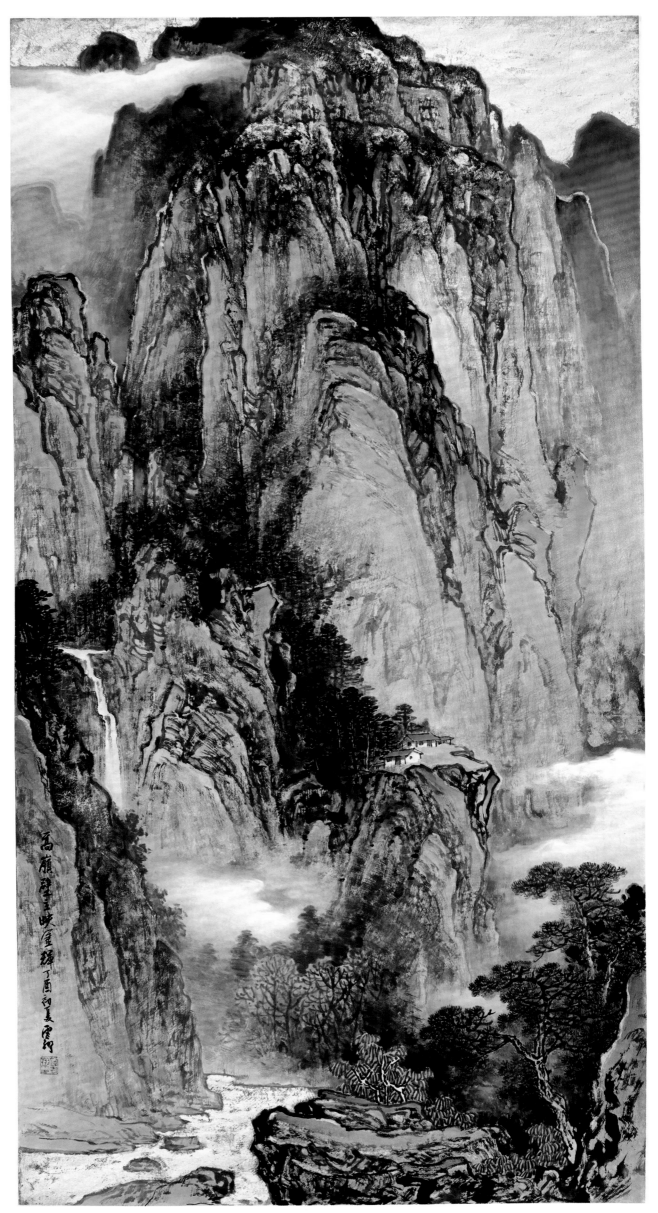

高岭壁立映金辉　69cm×137cm

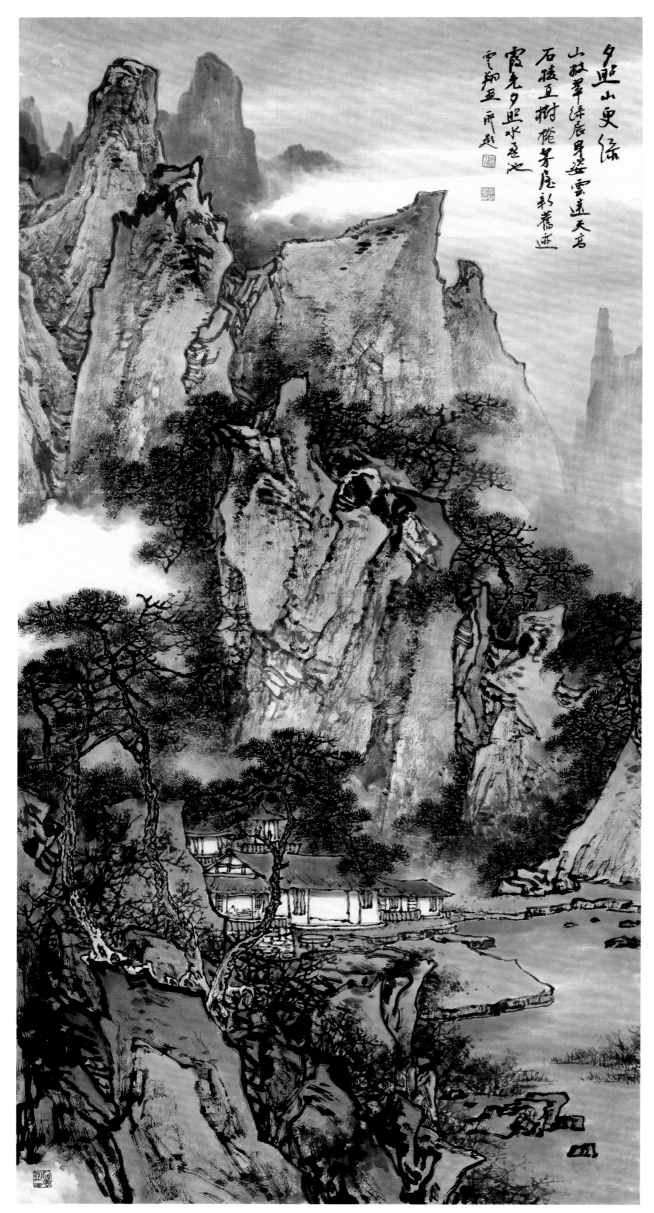

夕照山更绿

夕照山更綠
山莊翠深辰身姿雲連天高
石徑立樹佗茅屋新舊迹
霞光夕照水色池
雲翔五門起

夕照山更绿　69cm×137cm

8

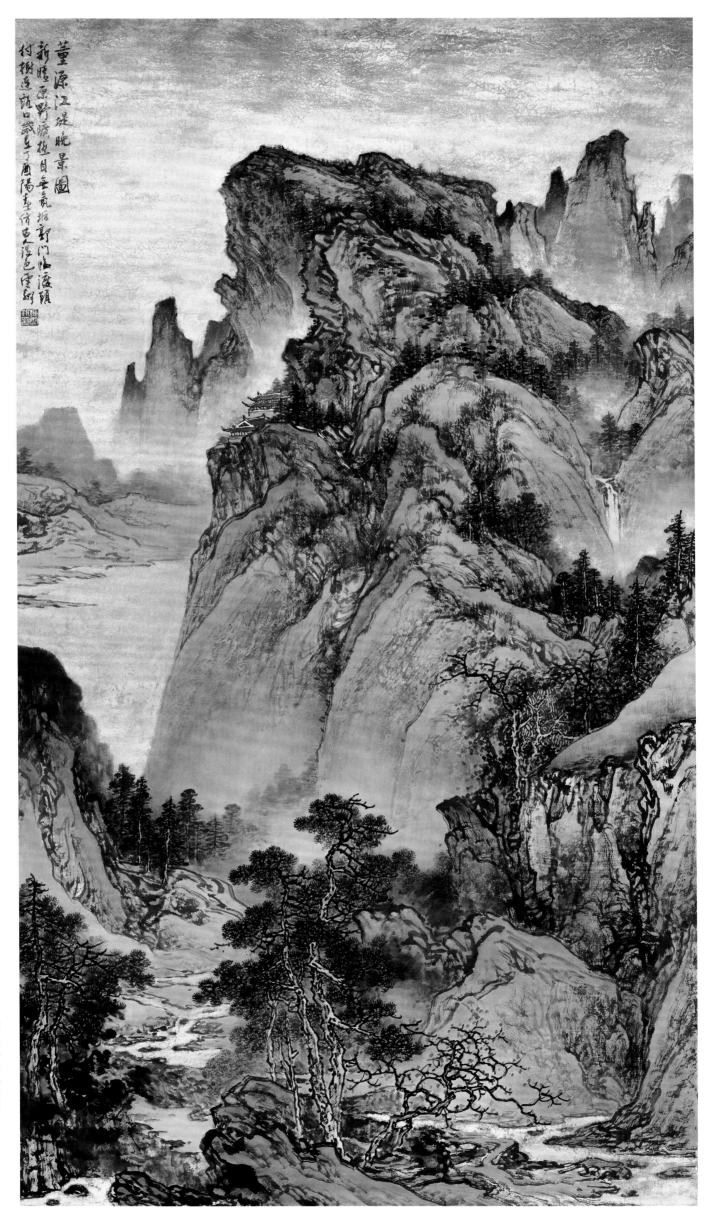

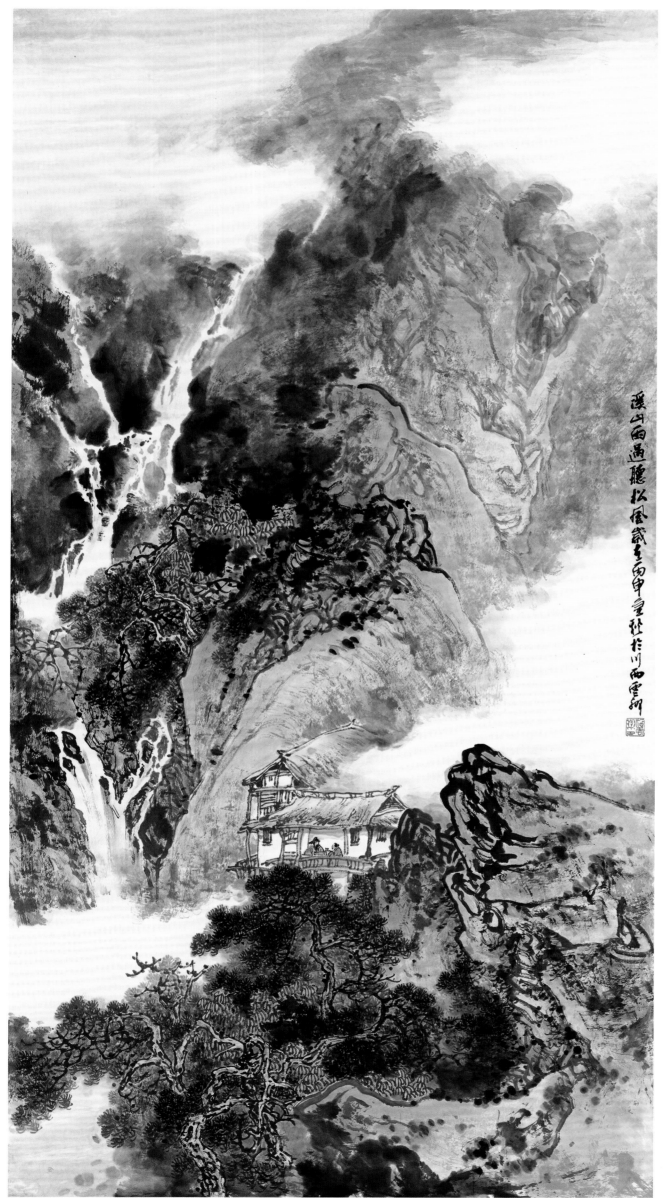

溪山雨过听松风　69cm×137cm

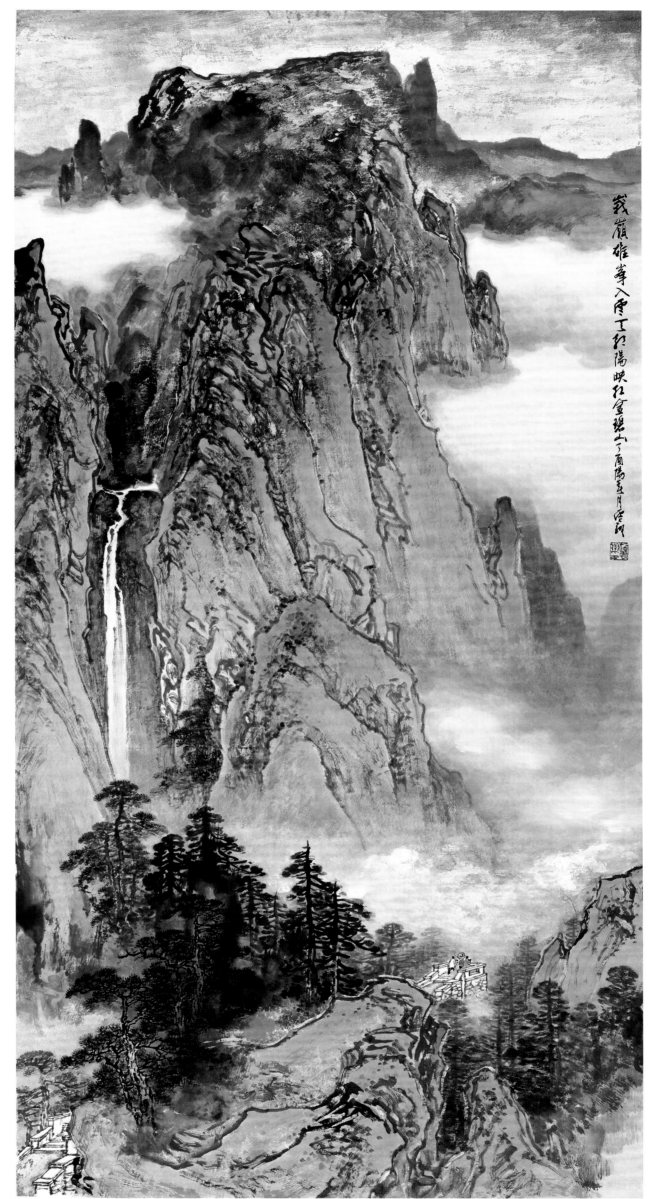

峨岭雄峰入云天　69cm×137cm

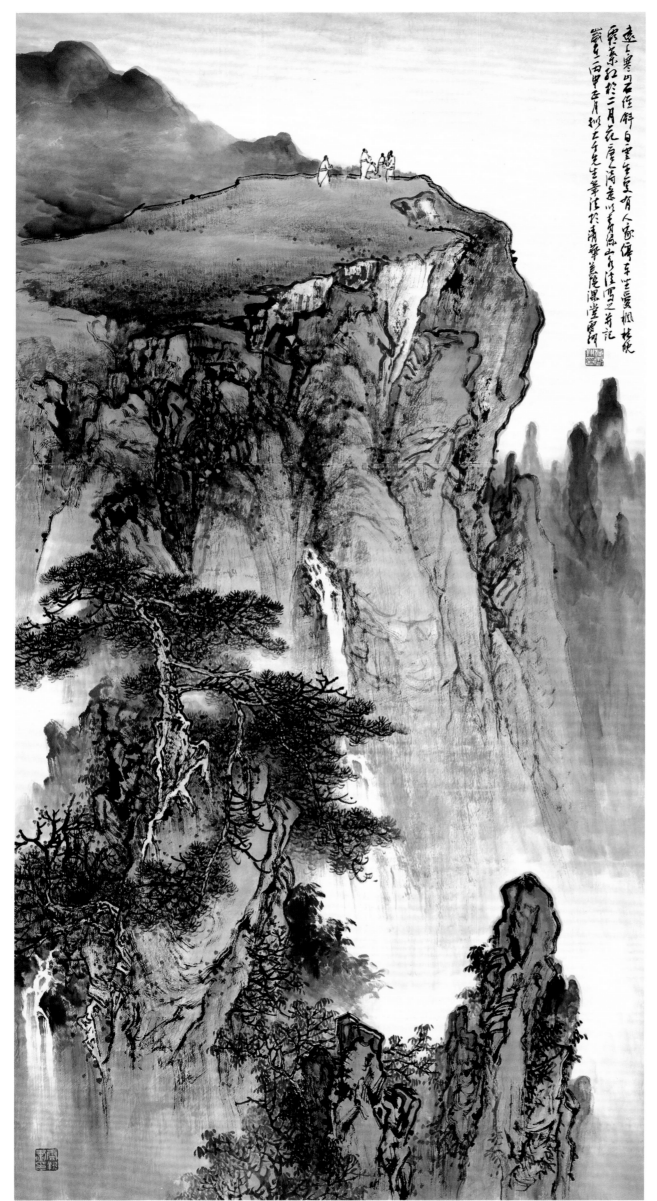

远上寒山石径斜，白云生处有人家，停车坐爱枫林晚，霜叶红于二月花。庭晖先生以青绿为法注雪之意记岁在丙申正月拟之于先生笔法于清华美院课堂雪河

远上寒山 69cm×137cm

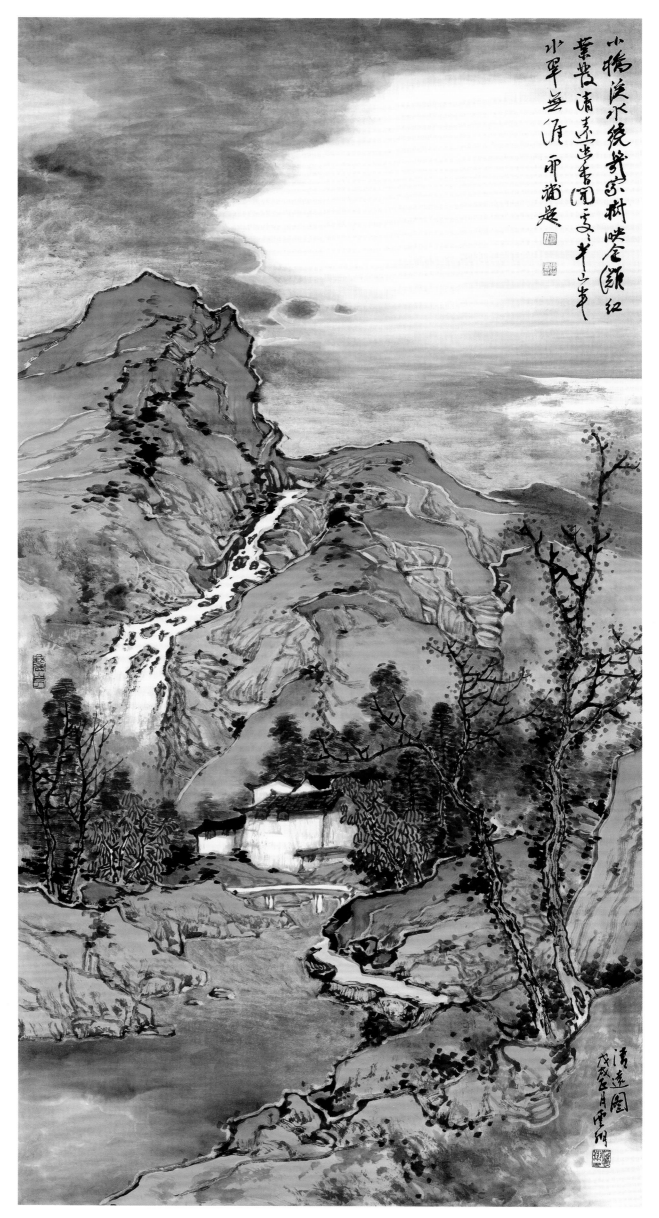

小桥溪水绕几家　69cm×137cm

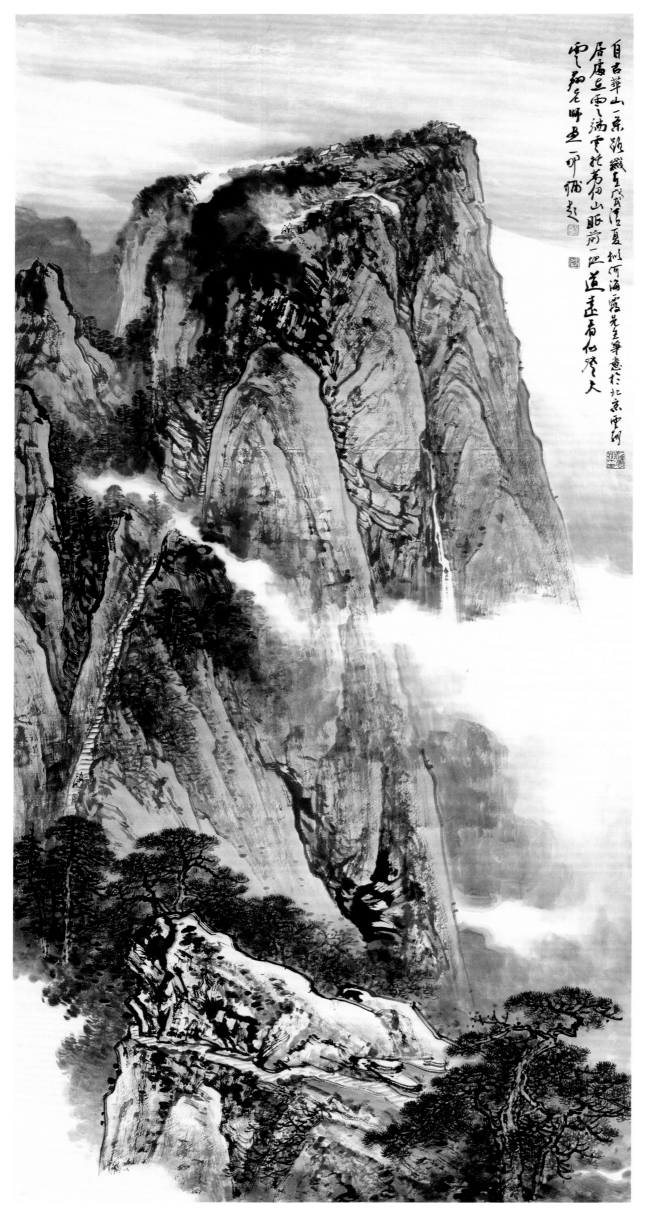

自古华山 一条路　69cm×137cm

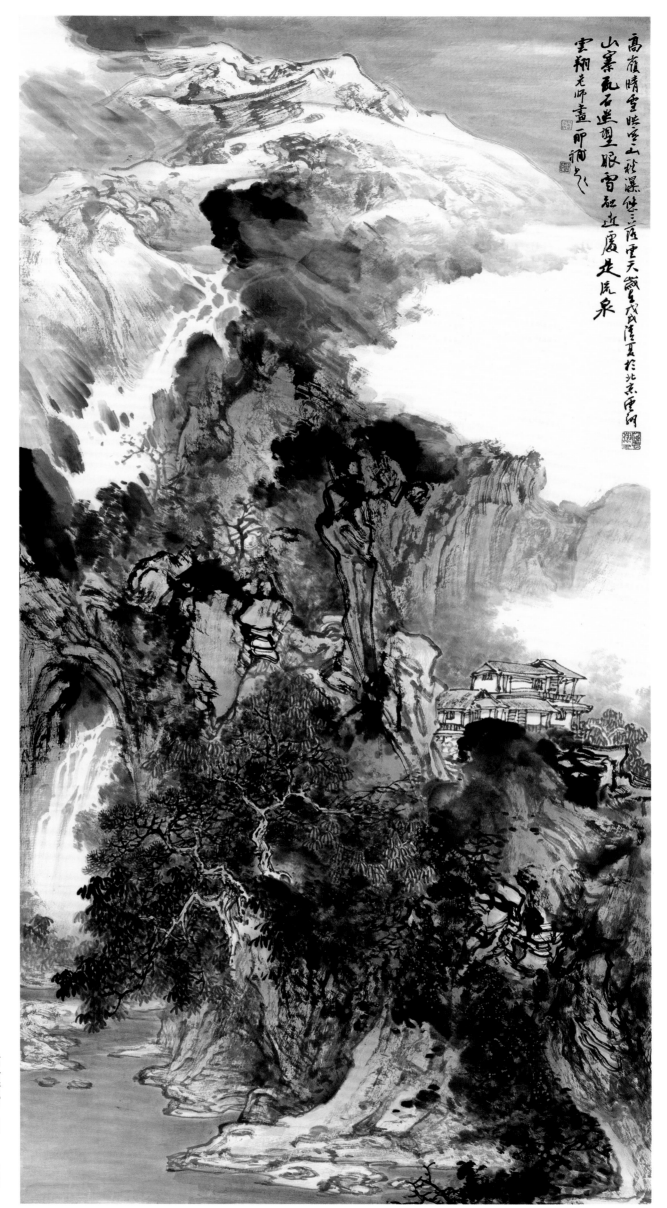

高嶺晴雪皓然壑一秋漠雙三症重天微皇戊寅清夏於北京雲河

山寒瓦石巡望眼雪私近厓丘岷泉

雲翔老師畫一所矚心

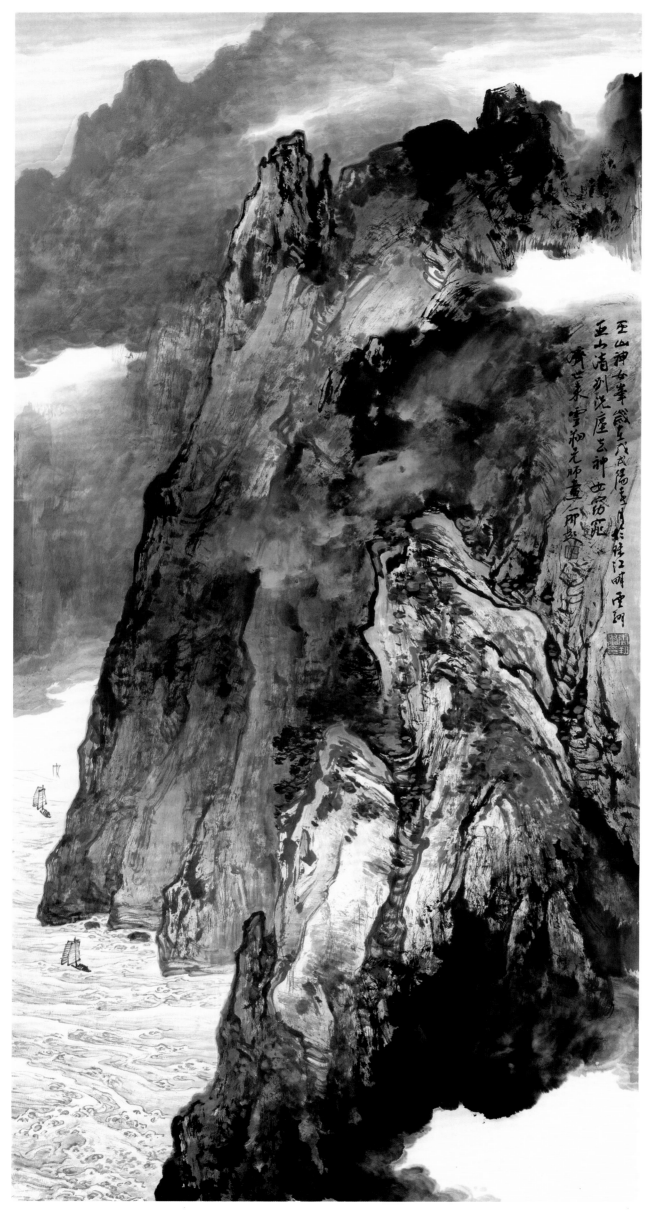

巫山神女峰　69cm×137cm

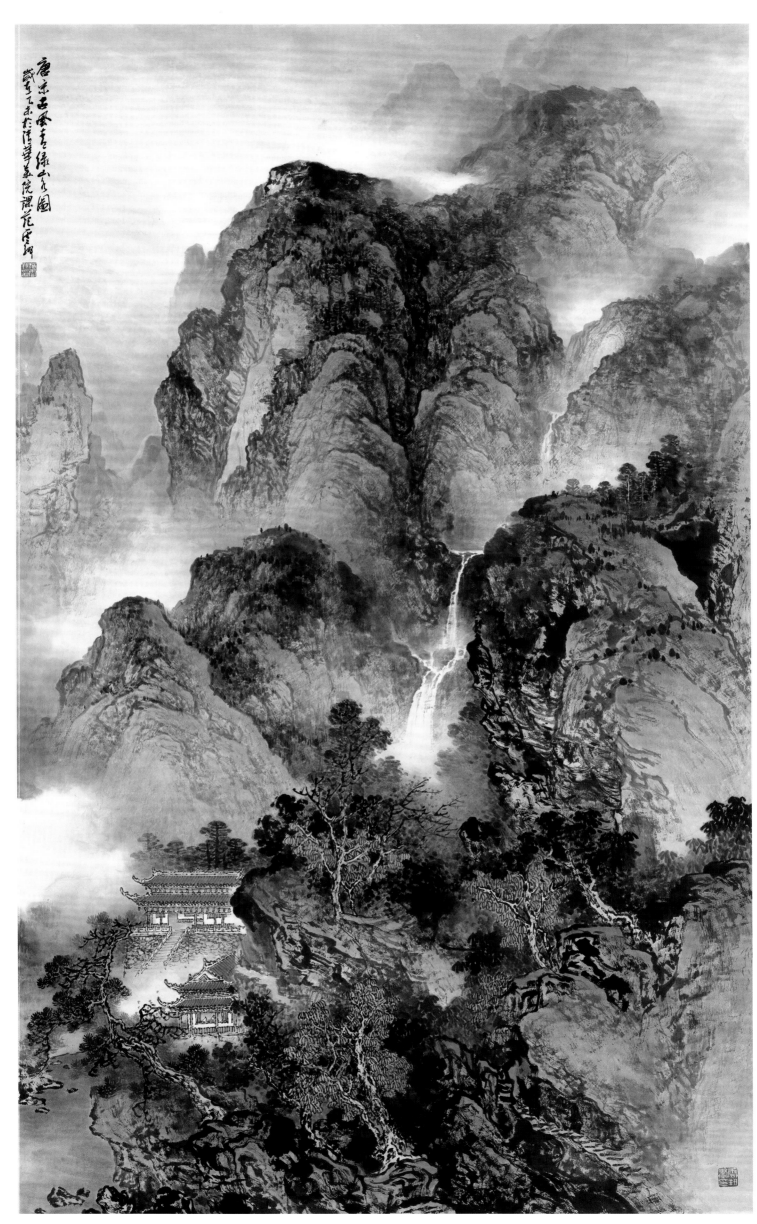

唐宋古风　96cm×180cm

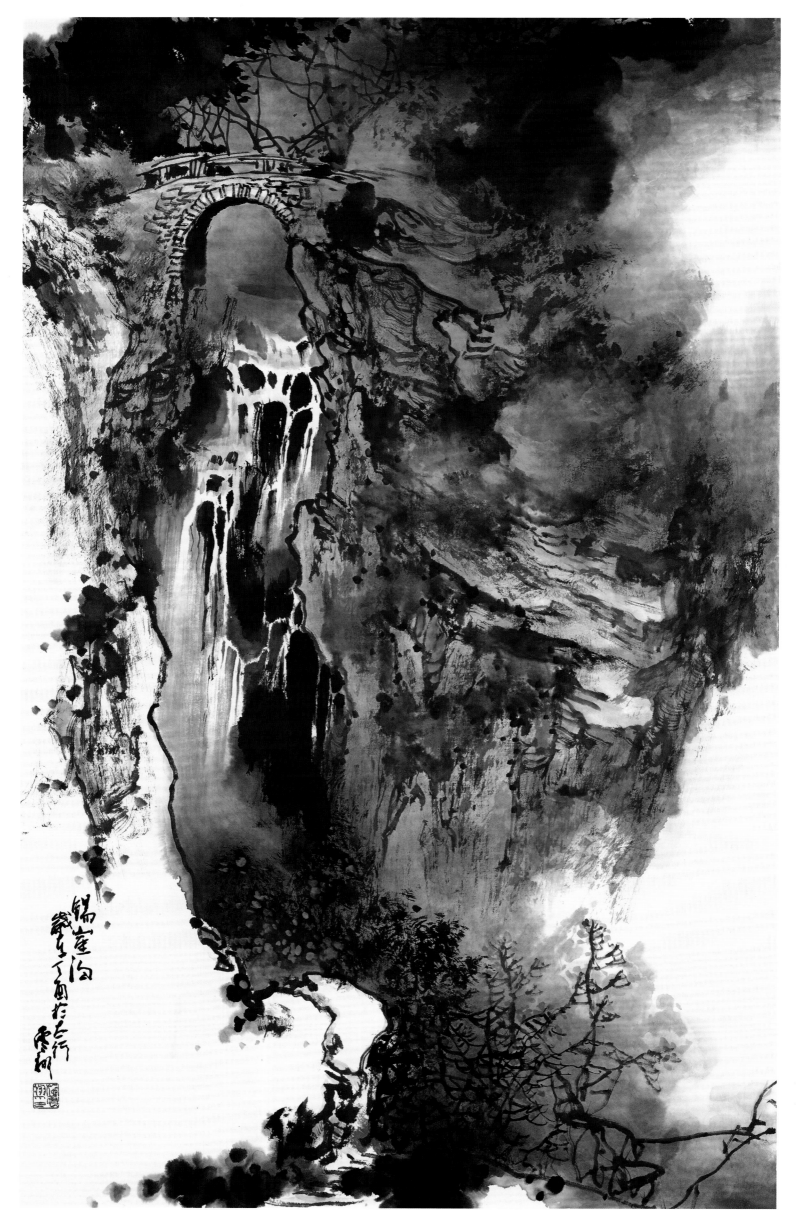

锡崖沟

60cm×96cm

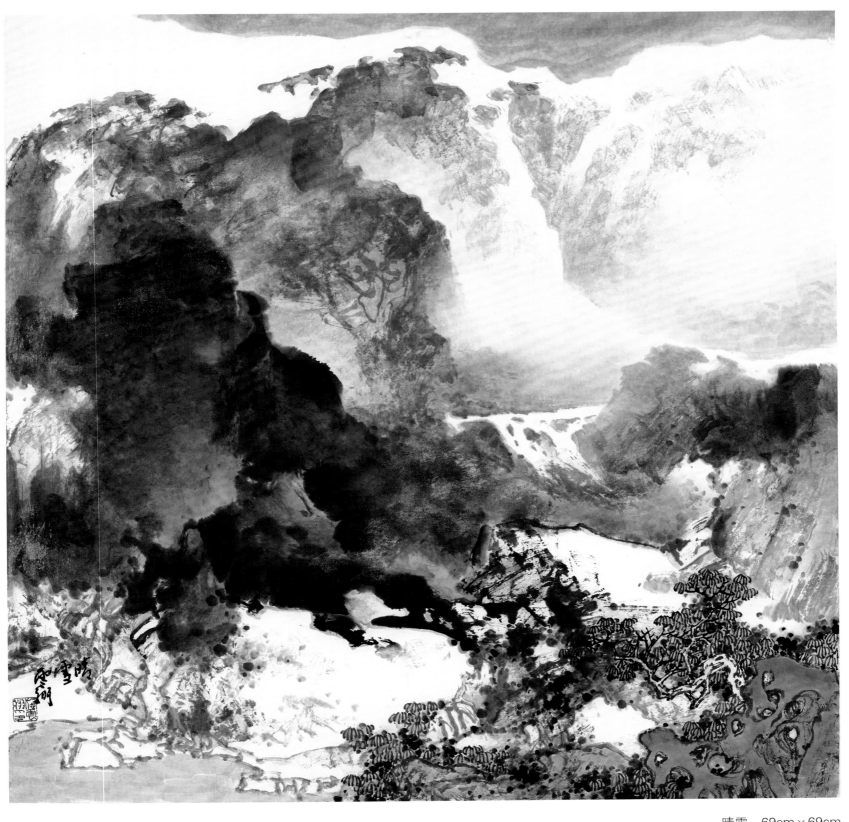

晴雪　69cm×69cm

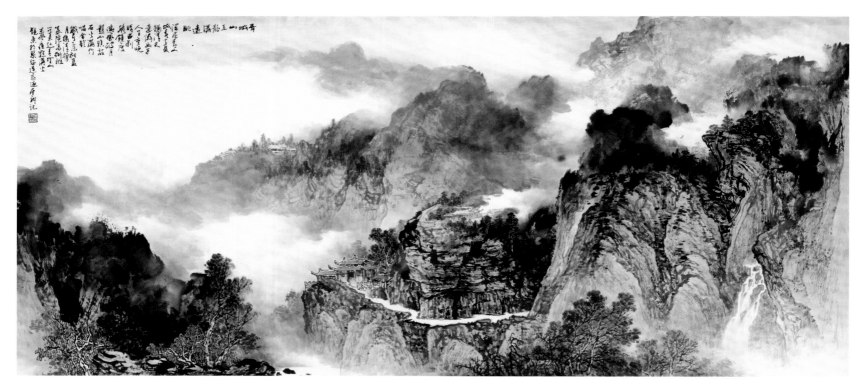

青城山五龙沟远眺　180cm×90cm

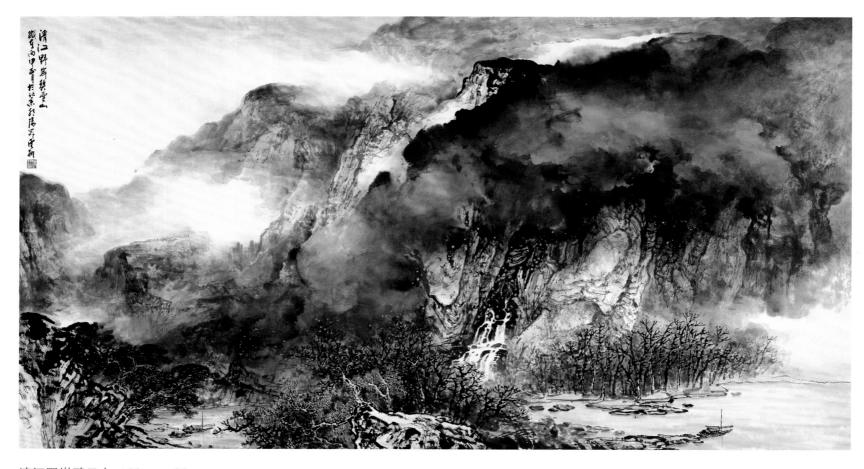

清江野岸碧云山　180cm×96cm

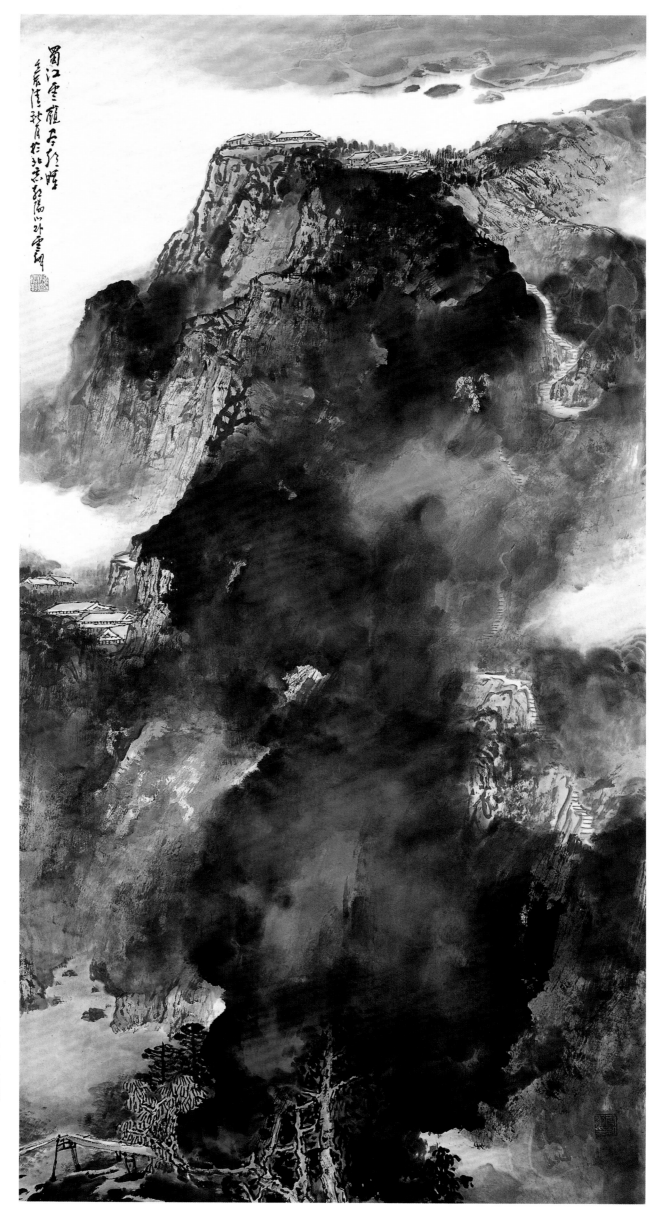

蜀江云岭尽朝晖　69cm×137cm

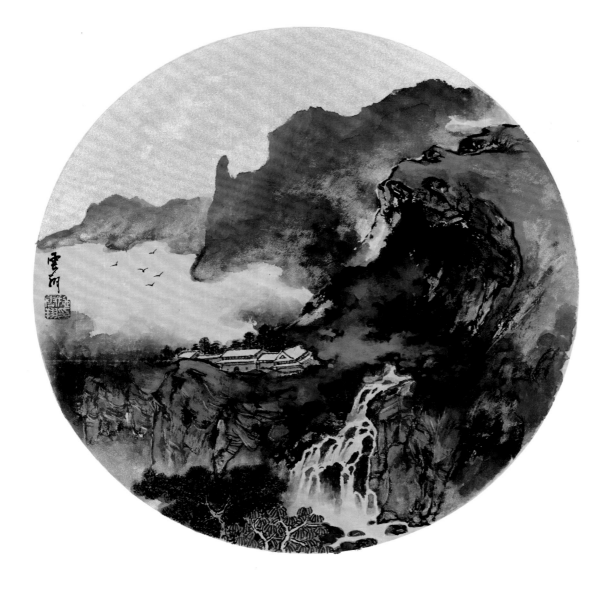

金碧山水扇面之一　直径50cm

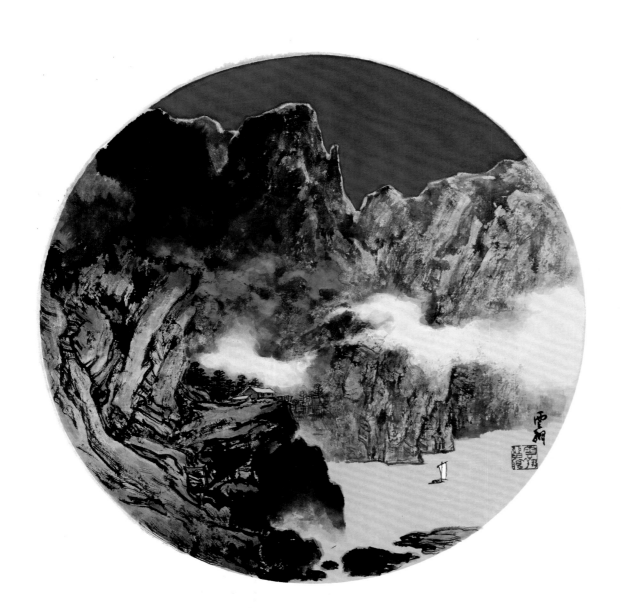

金碧山水扇面之二　直径50cm

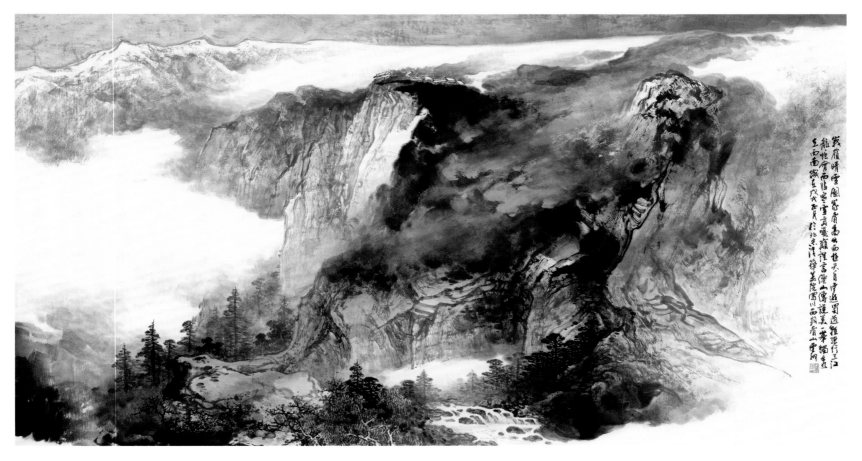

峨岭晴雪图　180cm×96cm

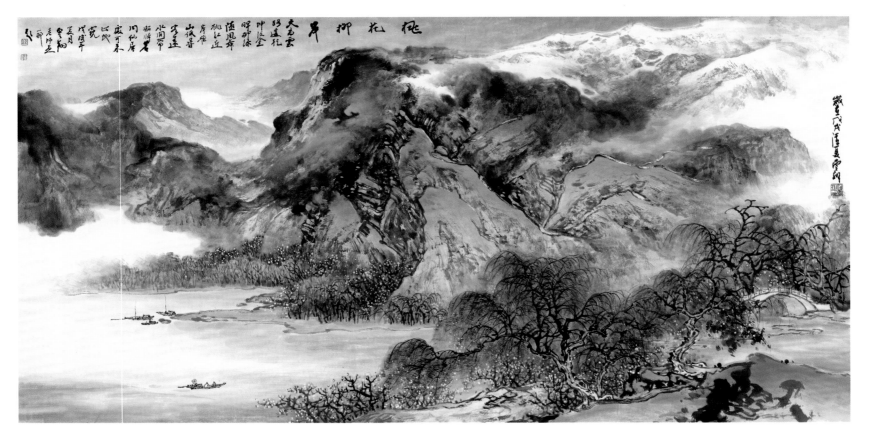

桃花柳岸　137cm×69cm

23

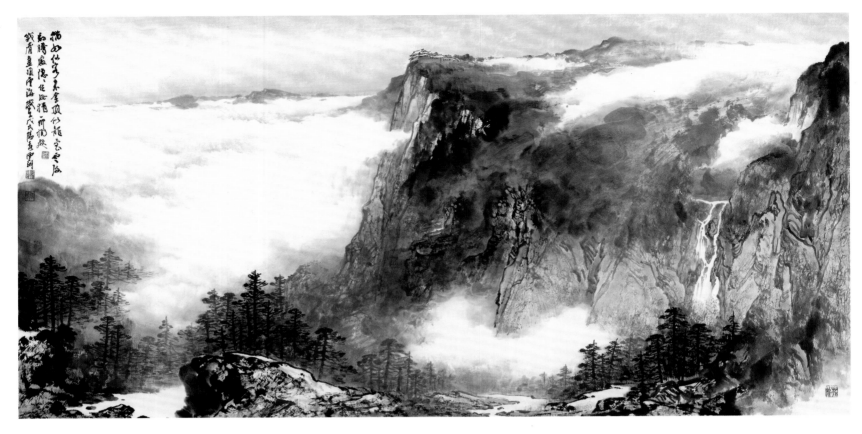

金顶云海　137cm×69cm

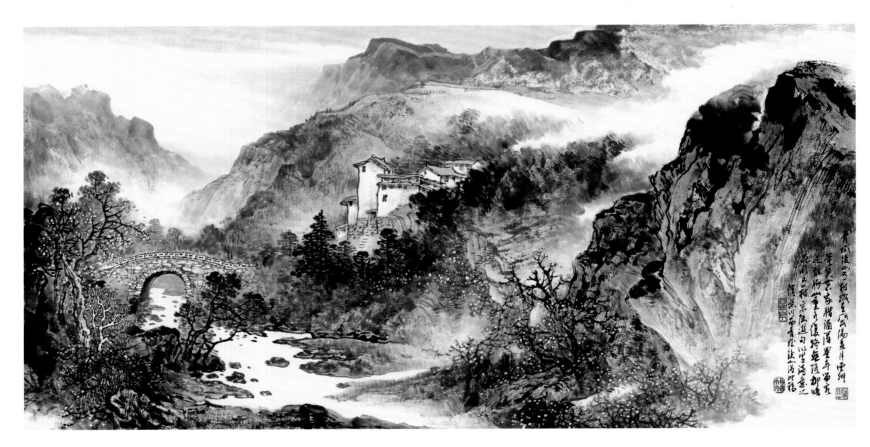

青城后山又一村　137cm×69cm

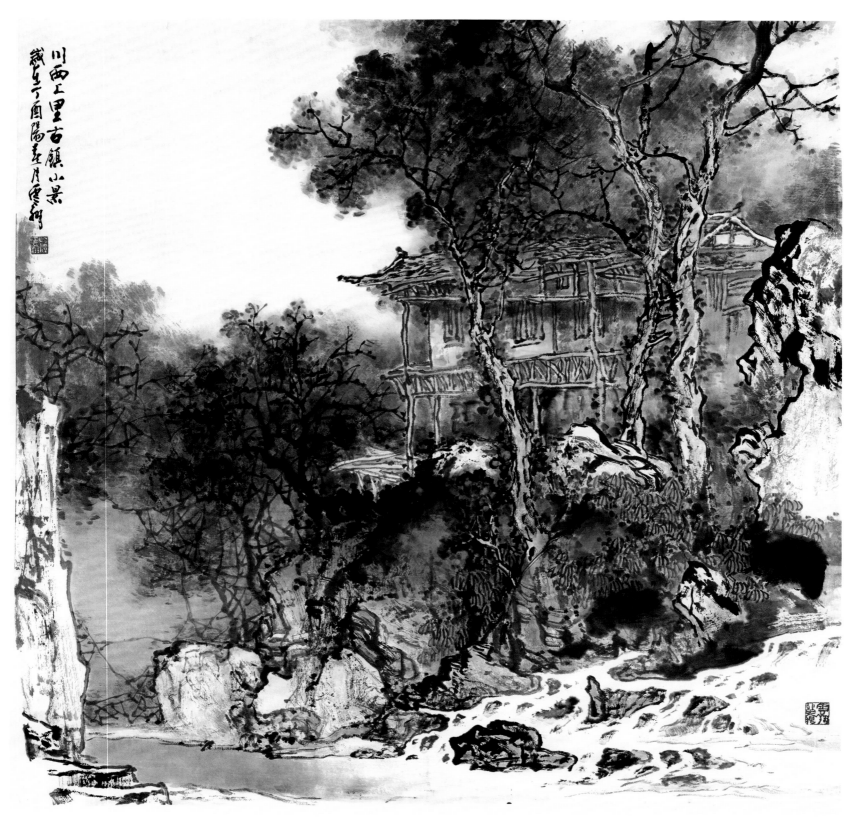

川西上里古镇小景
岁在三丁酉阳春月云柯

上里古镇　69cm×69cm

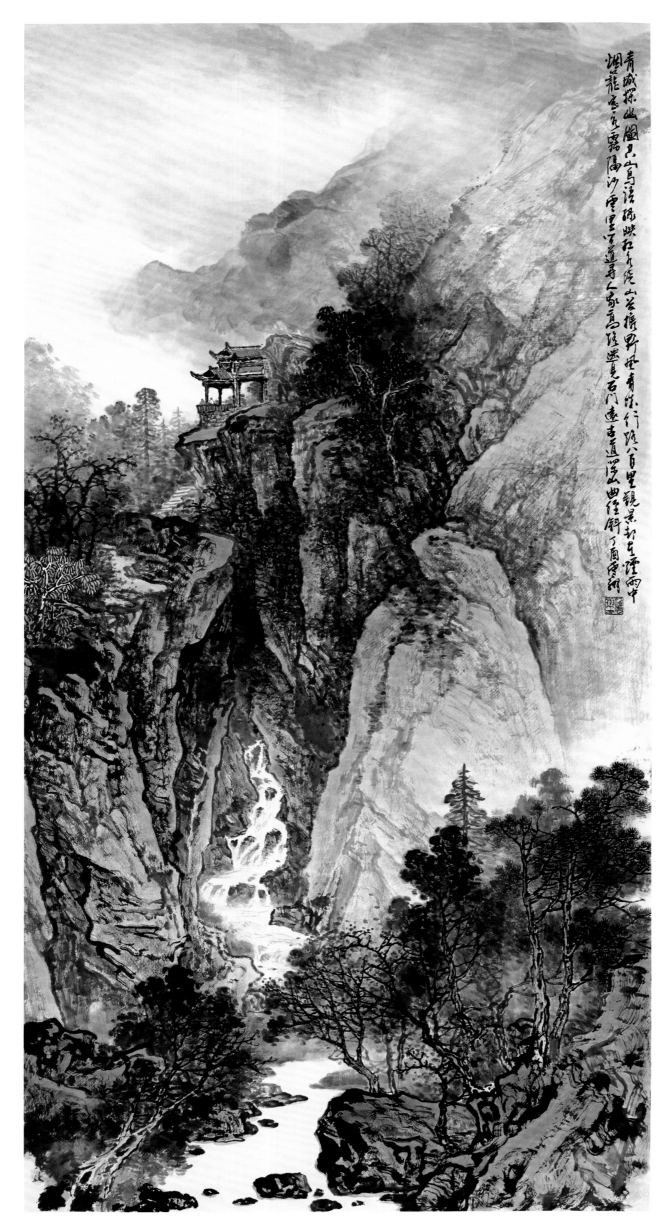

青城探幽图 69cm×137cm

26

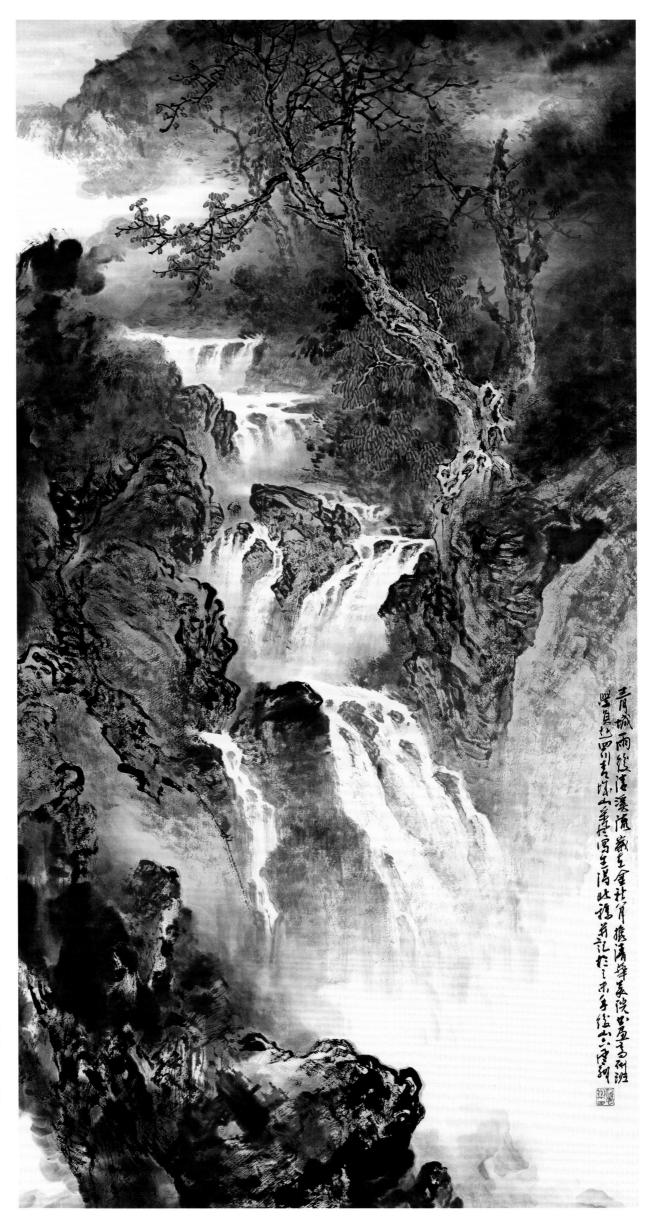

青城雨后清溪流　69cm×137cm

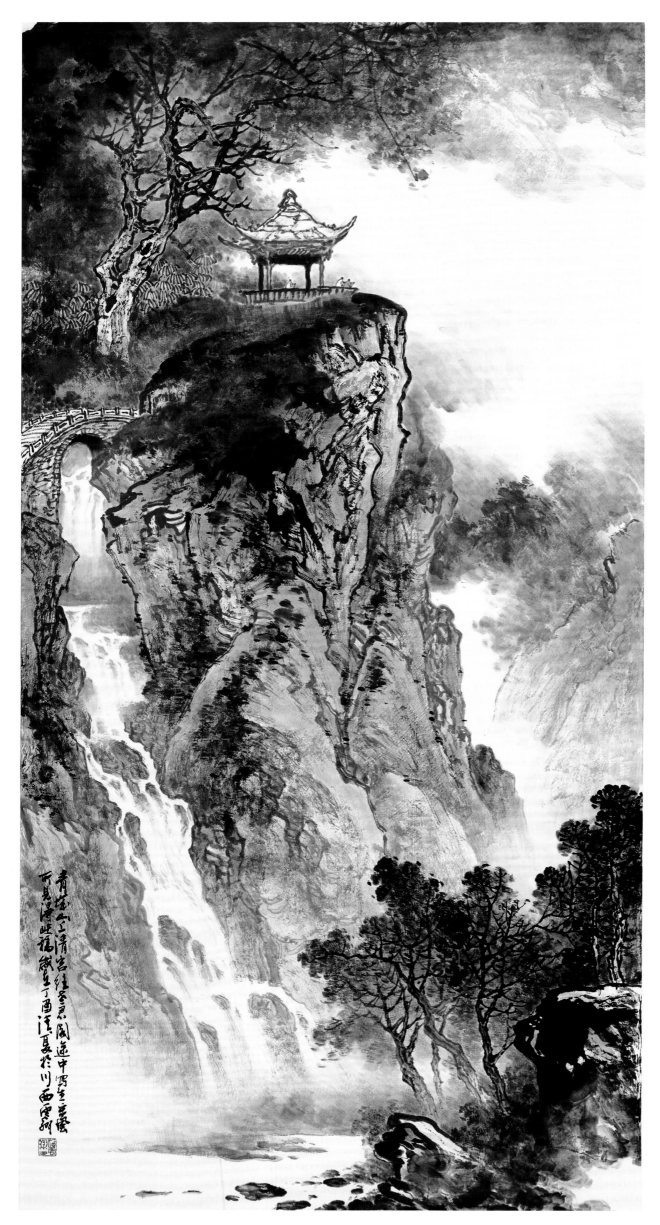

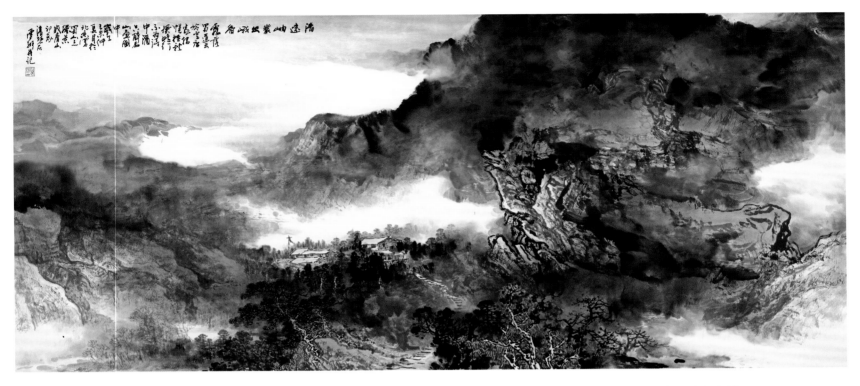

清远岫岩出峨眉　180cm×90cm

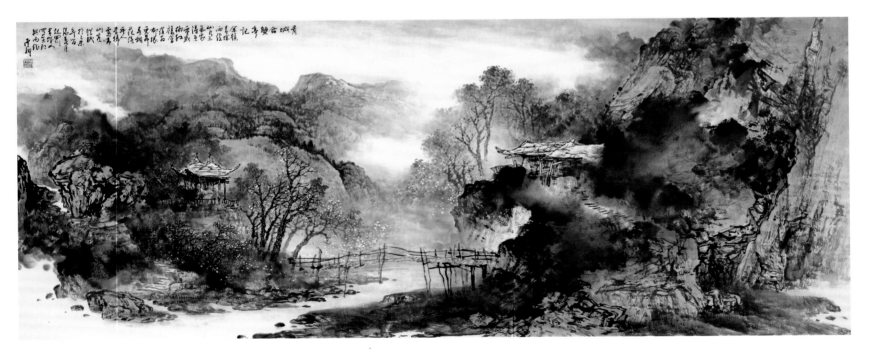

青城合双亭图　180cm×76cm

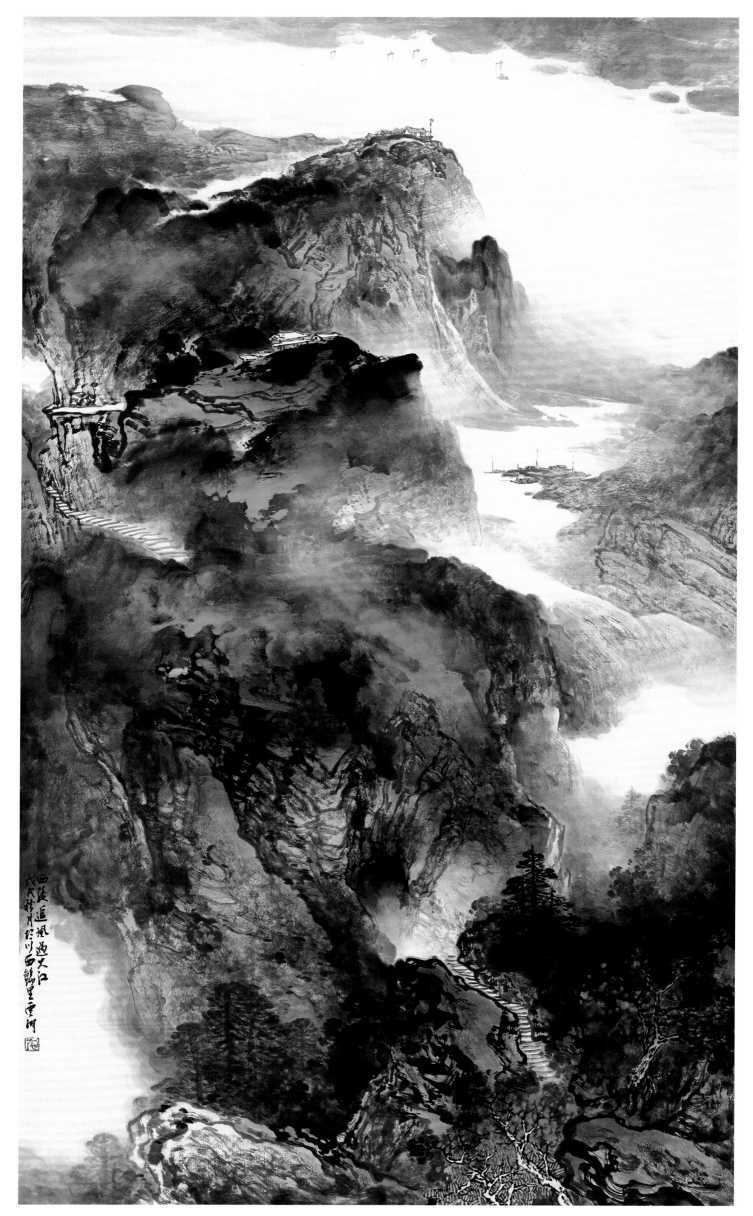

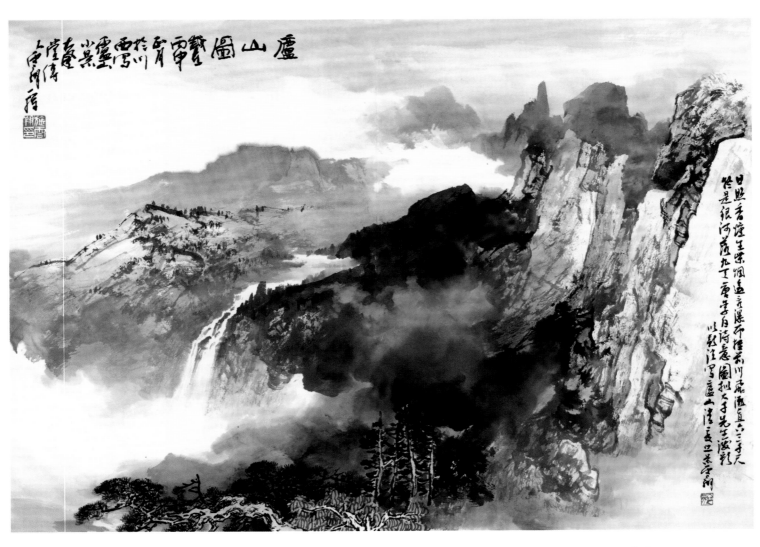

庐山图 40cm×35cm

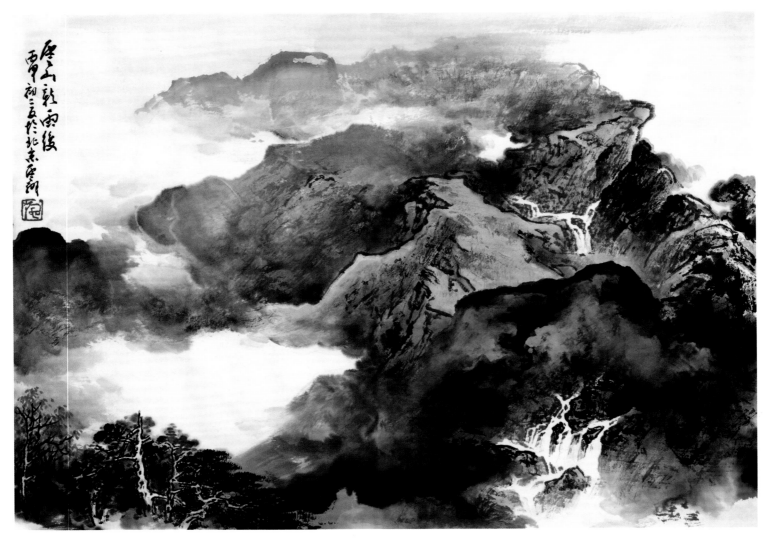

云山新雨后 40cm×35cm

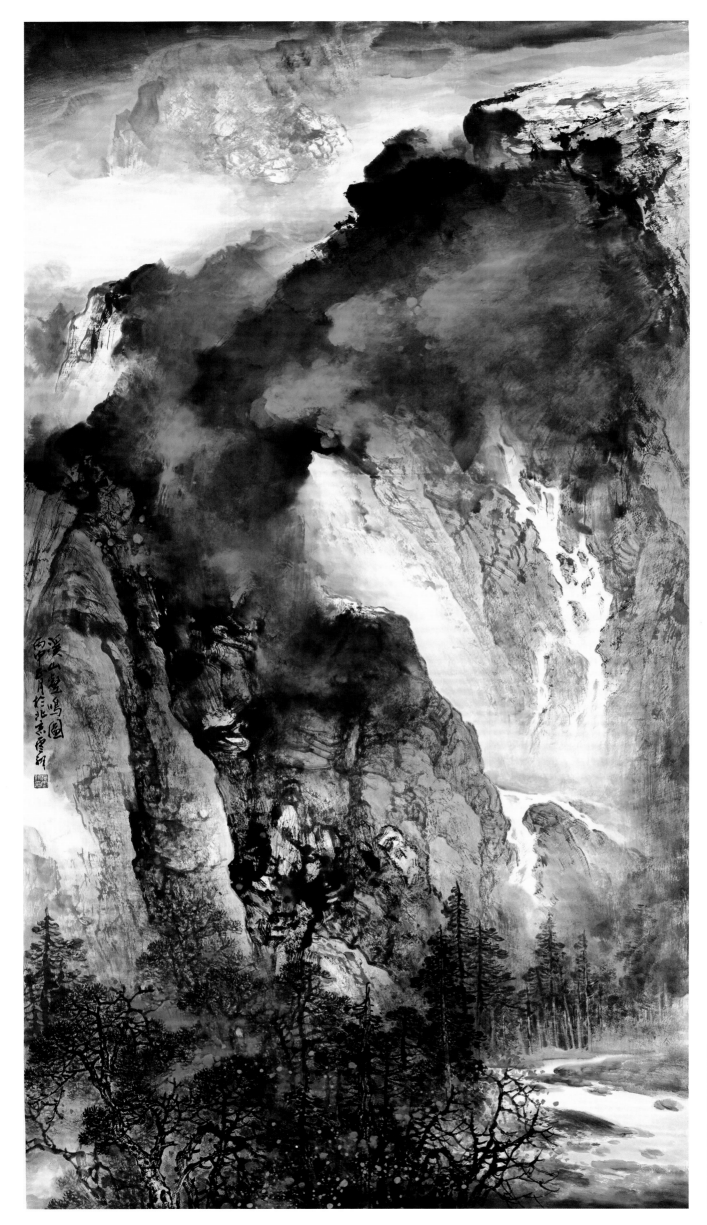

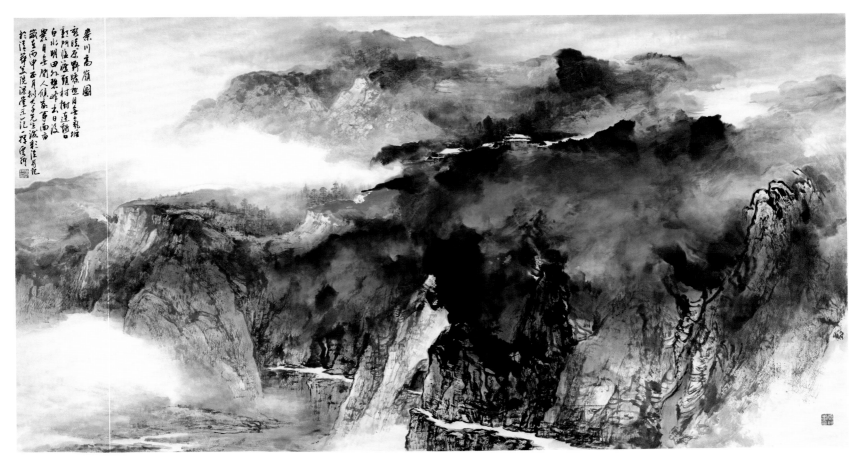

秦川高岭图 180cm×96cm

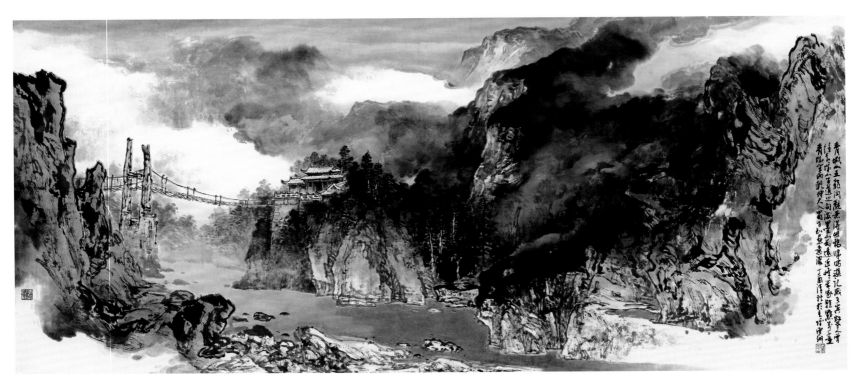

青城山五龙沟 180cm×90cm

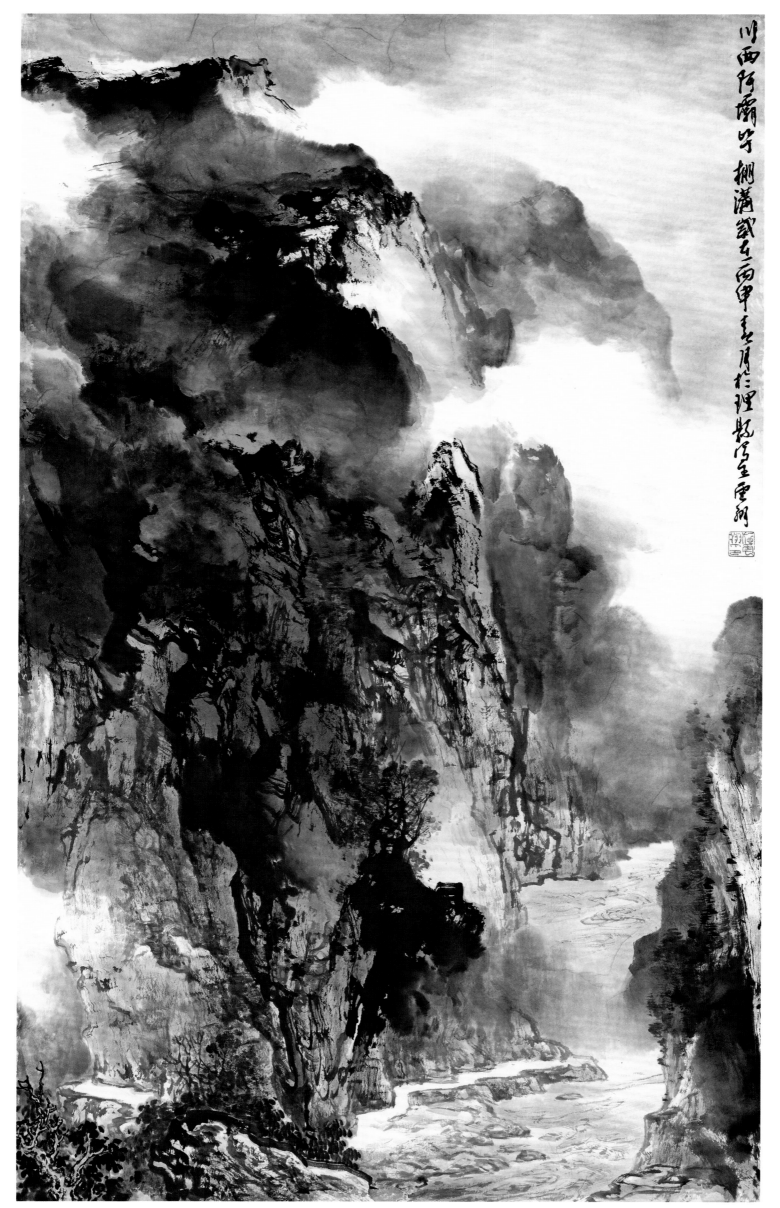

川西阿坝牟棚满岁壬两甲春月於理县写生雪舸

川西毕棚沟
60cm×96cm

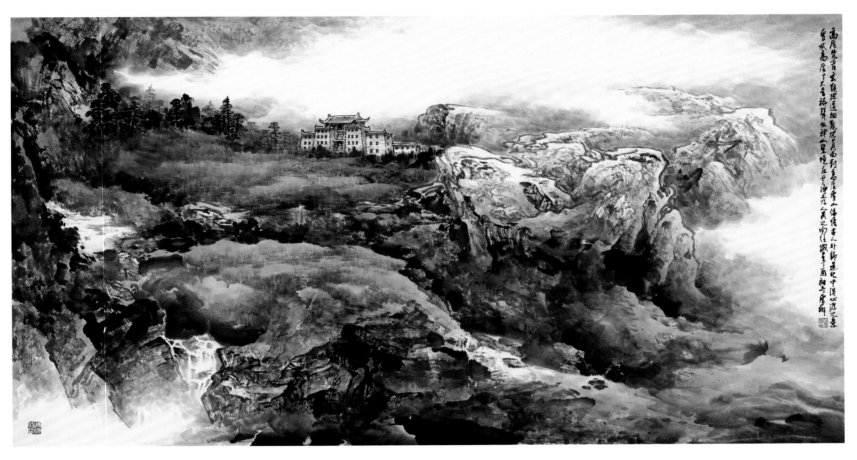

高原梵音　180cm×96cm

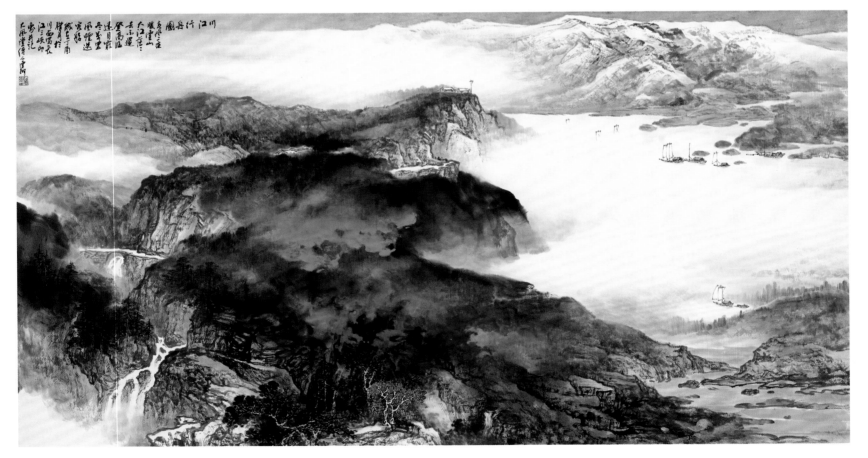

川江行舟图　180cm×96cm

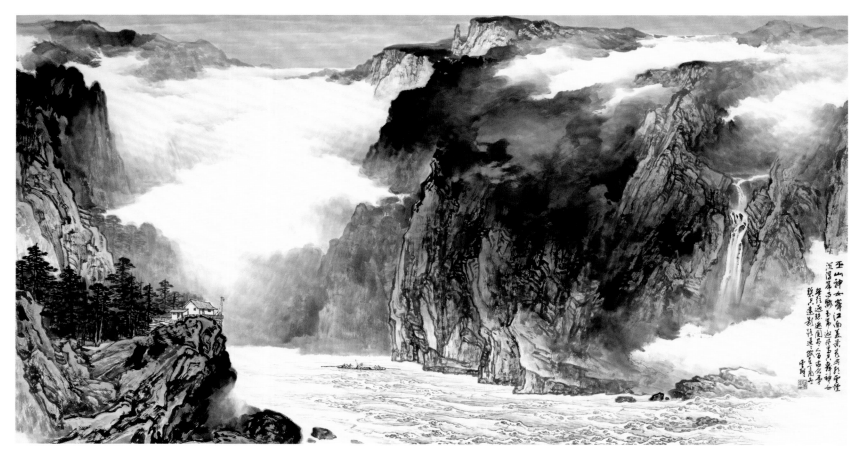

神女峰 180cm×96cm

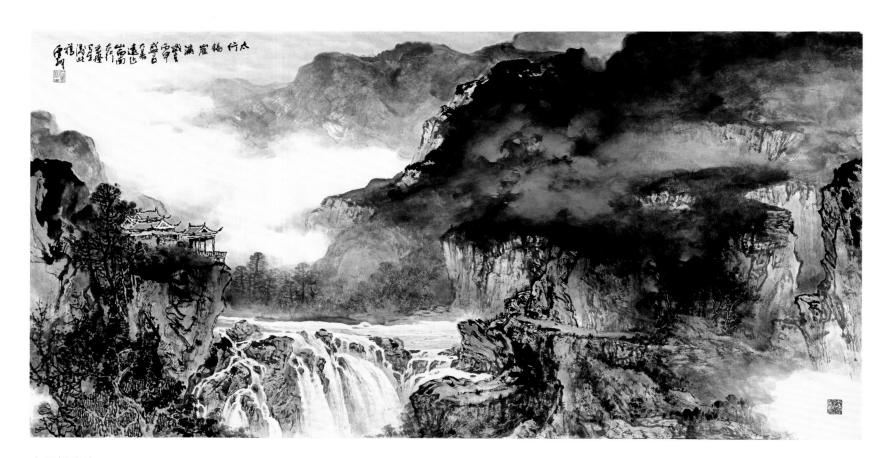

太行锡崖沟 137cm×69cm

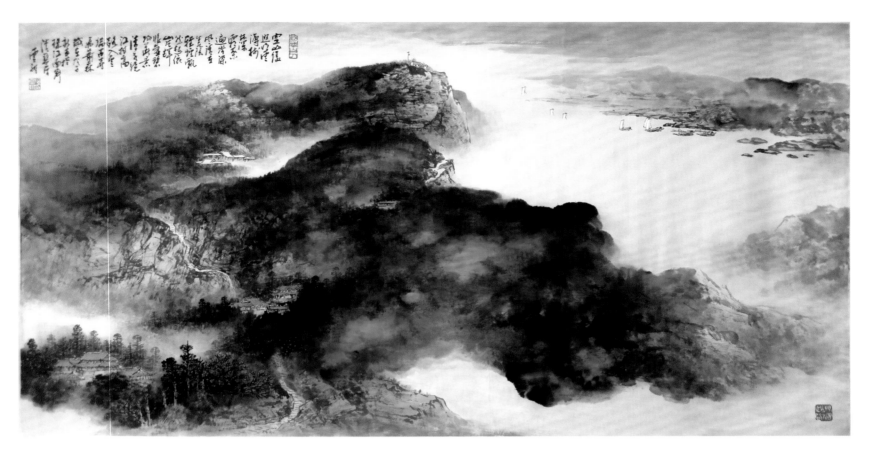

空山新雨后　180cm×96cm

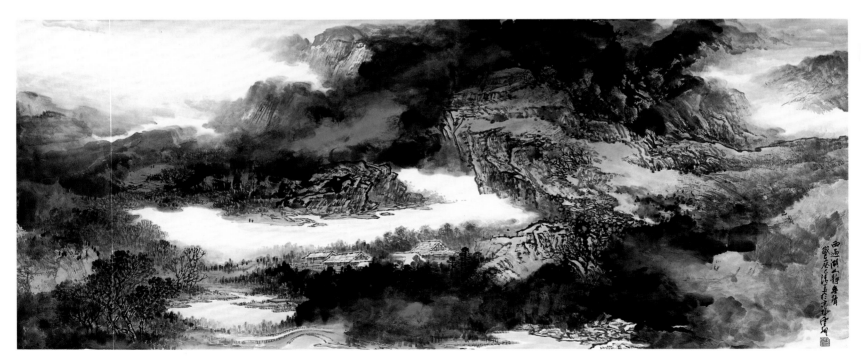

雨过湖山静无声　180cm×90cm

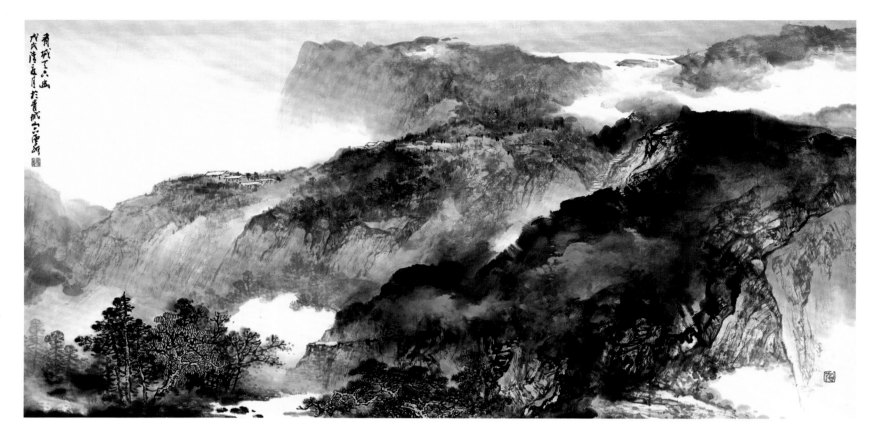

青城天下幽　137cm×69cm

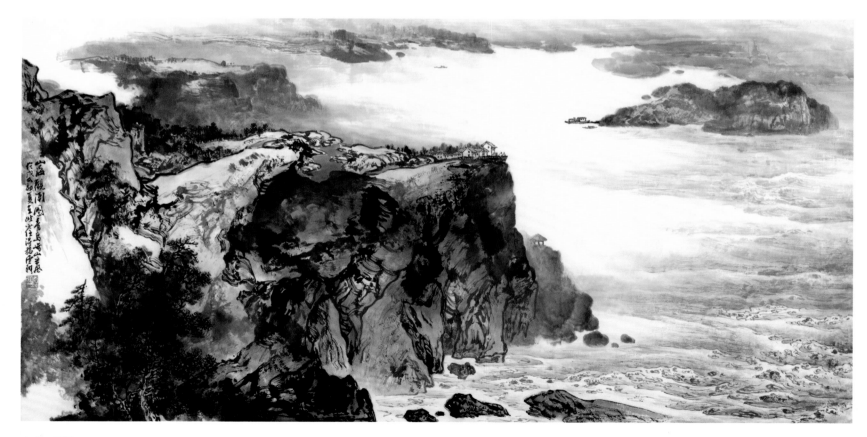

山海观潮　137cm×69cm

Shi

施
云翔
Yunxiang

山水画范图
青绿篇

展子虔是青绿山水画的开派画家，被誉为『唐画之祖』。唐代有李思训、李昭道延续青绿山水画法，被晚明董其昌称为『北宗山水之祖』。而唐代的吴道子、王维开创了水墨山水，被董其昌称为『南宗山水之祖』。独立意义的山水画也出现于这一时期。

天津出版传媒集团

施云翔　著

清华大学美术学院
全国美术理论研究与书画创作高研班

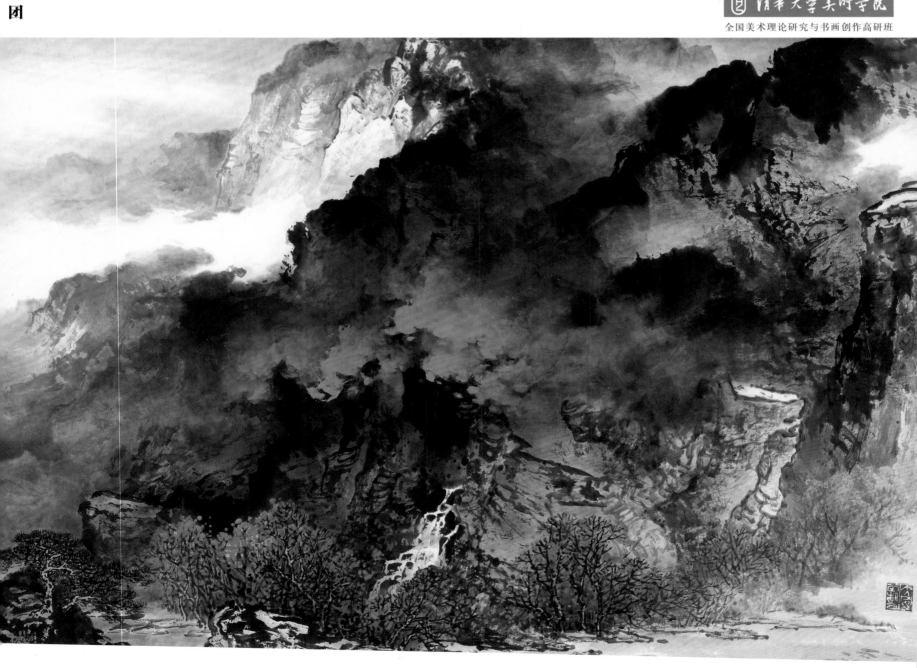

这是一本配备
读者交流群的山水画范图

建议配合二维码一起使用本书

本书配有读者微信交流群，群内提供视频、图片等资源，帮助读者了解山水画绘制技巧，提高绘画水平。读者可扫描下方二维码入群，根据入群欢迎语提示的关键词，回复领取阅读资源。

△

微信扫描二维码
加入本书交流群

Profile

施云翔简介

清华大学美术学院全国美术理论研究与书画创作高研班导师，北京荣宝斋画院名家工作室导师，中国国际书画艺术研究会创作基地特聘教授，《中国艺术家》杂志副主编，徐悲鸿画院副院长，大风堂画学研究会会长。编著《中国画学谱·云雾山水卷》《山水画导学范本》"山水技法丛书"等，《山水技法讲座》分期连载于《中国书画报》。其论文《论中国画的意象道学观》《中国画的立意与美学思想》两篇被收入中国艺术研究院艺术评论杂志《文艺年志》。部分学术文章多有发表于国内各类报刊上。